27

CLOSERIE DES LILAS.

MYSTÈRES
DU
JARDIN BULLIER.

PARIS

Paris. — Imprimerie Gerdès, rue St-Germain-des-Prés, 11.

CLOSERIE DES LILAS.

MYSTÈRES
DU
JARDIN BULLIER.

Paris. — Imprimerie Gerdès, rue St-Germain-des-Prés, 11.

CLOSERIE DES LILAS.

MYSTÈRES
DU
JARDIN BULLIER

PAR GASTON ROBERT

PARIS
CLOSERIE DES LILAS, CARREFOUR DE L'OBSERVATOIRE
1851

CLOSERIE DES LILAS

MYSTÈRES
DU
JARDIN BULLIER

PAR GASTON ROBERT

PARIS
CLOSERIE DES LILAS, CARREFOUR DE L'OBSERVATOIRE
1881

LES PETITS MYSTÈRES

DU JARDIN BULLIER.

CHAPITRE 1er.

POÉTIQUE ET VERTUEUX.

DÉDIÉ AUX ÉTUDIANTS DE PREMIÈRE ANNÉE.

La mère en permettra la lecture à sa fille.

Si, promenant aux tièdes rayons du soleil prin-
tanier dans la longue et belle avenue du Luxem-

bourg, vous dépassez la grille qui ferme ce jardin du côté de l'Observatoire, vous apercevez à votre gauche, et près de l'endroit même où a été fusillé le maréchal Ney, de gracieuses et légères arabesques, se dessinant sur un fond vert-pâle que découpe, sans prétention aucune, le bleu lapis d'un ciel de mai. De ce côté viennent alors vers vous, avec le parfum des fleurs, des bouffées de gaieté folle, des éclats de voix joyeuses, au timbre métalliquement enroué desquelles il est aisé de reconnaître de jeunes filles ; et la tristesse vous venant à l'âme, vous vous prenez à regretter de ne pouvoir prendre votre part de ce bonheur dont vous ne percevez que le bruit, de ne pouvoir cueillir ces fleurs dont le parfum seul vous arrive. « Heureuses jeunes filles, dites-vous, qu'il doit être doux de se mêler à vos jeux ! » Puis l'imagination, cette folle du logis, prenant son essor à toute volée, vous ramène à toute vitesse vers ces palais féeriques qui enchantaient vos rêves de jeunesse :

rêves peuplés de pressions de mains amoureuses, de baisers volés à la surveillance des aïeux, de femmes à aimer, de vierges à défendre, et enfin, de tous les autres menus accessoires qui composent le langage poétique et nuageux des aspirants à devenir maîtres en l'art de plaire. Eh bien ! ces douceurs idéales, ces femmes tant convoitées, ces promenades à deux sous les arbustes fleuris, vous avez tout cela à deux pas et vous l'ignorez, vous souffrez près de la réalisation de vos songes, vous êtes pauvres près d'un trésor qui gît à vos pieds en vous implorant de le recueillir, vous touchez à l'accomplissement de ce que vous aviez cru jusqu'alors un mirage trompeur de l'amour!... Cette porte aux moulures orientales est celle d'un palais qu'habitent des fées et des vierges... folles; cette porte est celle d'un autre jardin des Hespérides dont le dragon se laisse séduire à peu de frais, et où abondent des pommes qui, pour n'être pas d'or, n'en sont pas moins agréables; ceci soit dit

en passant. Inutile d'ajouter, car ce serait insulter nos lecteurs, que les porteurs de ces fruits appétissants, don précieux de la mère Ève à ses arrière-petites-filles, appartiennent tous à ce qu'on est convenu d'appeler le beau sexe, par opposition, sans nul doute, au vilain dont nous faisons partie. Que ce sexe soit beau, ce n'est pas sûr, mais, ce qu'il y a de certain, c'est qu'il a bien son charme et qu'on s'en passerait difficilement; nous lui devons le péché originel, il est vrai, mais, ma foi, je crois franchement que nous ne lui en voulons guère, et nous avons bien raison. Nous faisons du reste, chaque jour, ce que nous pouvons pour le prouver, et notre seul regret, à nous vieux tabacs du quartier, est de ne pouvoir témoigner de notre pardon aussi largement que nous le voudrions. On me dispensera, j'aime à le croire, de spécifier ici les motifs de cette parcimonie en fait d'amour.

Tant va la cruche à l'eau, qu'à la fin elle s'épuise.

Mais où m'a conduit un seul mot? où m'avez-vous amené, pommes maudites, mais charmantes, qui damnèrent nos premiers parents, comme elles nous damnent encore chaque jour et avec tant de plaisir?... On le voit, et Dieu vous la conserve long-temps, mesdames, la race des serpents n'est pas morte pour vous, et vous ne leur avez jamais écrasé la tête; ce dont je vous remercie au nom des bipèdes mâles de mon espèce.

Pardon, mes mignons, de cette digression quelque peu risquée peut-être, et que j'aurais dû réserver pour vos aînées; mais les vieillards sont causeurs, s'écoutent avec complaisance et s'enchantent de leur propre sagesse; revenons donc à la littérature étoilée et parfumons vos âmes.

Je vous ai quittés à la porte de cet Éden promis à vos jeunes années. Si, obéissant à cette impulsion secrète qui nous attire fatalement vers les choses utiles à notre bonheur, vous franchissez cette porte, vous vous arrêtez avec une crainte su-

perstitieuse dès les premiers pas; en proie à une hallucination que justifie le spectacle qui s'offre à vos yeux, vous vous demandez si vous n'avez point forcé la demeure de quelque génie; les contes des *Mille et une Nuits* vous reviennent en mémoire, et vous croyez avoir prononcé, sans en avoir conscience, un de ces mots magiques qui ouvraient jadis des cavernes mystérieuses ou vous transportaient en des lieux enchantés; ou bien vous vous rappelez encore ces pages merveilleuses du divin poète qui a chanté l'Alhambra, l'Albaïcin et le Généraliffe, ces trois joyaux de l'architecture arabe. Est-ce la cour des Algides ou celle des Lions? Cette galerie découpée à jour et qui tamise l'air et la lumière comme à travers un tissu de fleurs, est-elle celle de la sultane Alfaïma ou des Abencérages? En vérité, l'illusion est complète, car nul palais maure n'eut plus de fleurs, de parfums et d'ombrages, de poésie et d'amours.

Vous descendez alors le sentier frangé de plantes

aromatiques qui conduit au jardin où se trouve réuni tout ce que l'intelligence humaine peut rêver de plaisirs, de grâces et d'élégances. Tout d'abord, une salle immense dans le style mauresque, ornée de peintures dont les sujets et les tons chauds rappellent le ciel brûlant de l'Orient; plus près, une salle de danse en plein air qu'éclairent le soir, comme *a giorno*, des milliers de becs de gaz, des verres de couleur; et, pour que rien ne manque à la fête, la chaleur elle-même est tempérée par l'agréable fraîcheur d'un petit jet d'eau qui tombe à quelque distance avec un léger murmure et dont les gerbes semblent s'égrener en diamants de toutes les nuances aux feux variés des girandoles; puis ce sont encore tout autour et comme cadres, des jardins en amphithéâtre, des rotondes et des enfoncements garnis de mousses et de fleurs, des allées ombreuses, parfumées, pleines de mystérieux souvenirs, de doux aveux reçus ou à recevoir, et dont le sable fin crie sous le craquement

— 12 —

d'un brodequin d'enfant, sous le frôlement d'une robe de gaze ou de soie.

LA VISITE DE BÉRANGER.

Béranger, l'ami de cette jeunesse qu'il a si bien chantée, est venu lui rendre visite. Il est venu, l'illustre vieillard, si toutefois le cœur et le talent vieillissaient, s'asseoir au milieu de nous, prendre sa part de nos joies et de nos plaisirs, qu'il caressait du regard et de ce sourire triste et doux de l'homme vertueux qui a souffert.

Pour un homme grave, pour un observateur sérieux, c'est une étude curieuse que celle de la jeunesse intelligente, car en elle réside le grand mot de l'avenir. Or, et Béranger le savait bien, lui qui sait tant de choses, que ce n'est point aux cours qu'il faut aller chercher la gent étudiante pour la rencontrer dans son expression la plus vraie. Là

vous voyez des hommes graves à la recherche d'une vérité qui les fuit, des travailleurs assidus pesant la première pierre du piédestal où ils trôneront un jour; là vous voyez des magistrats ou des savants aux dehors polis comme l'acier, mais impénétrables comme lui. C'est donc au sortir de ces âpres études, de ces occupations épineuses, qu'il faut analyser cette organisation multiple, tantôt sévère et réfléchie, tantôt folle, turbulente et livrée à tous les excès. Aussi c'est à la Closerie Bullier, et point ailleurs, que le chantre de nos gloires nationales est venu poser son camp d'observations.

A peine fut-il entré et assis qu'un vieil étudiant le reconnut. « Béranger est ici; » dit-il, et la nouvelle de cette bonne fortune parcourant les salles avec la rapidité d'une traînée de poudre, il fut aussitôt entouré, assailli par tous ces jeunes hommes avides d'une pression de cette main qui avait écrit de si belles choses, jaloux de voir ce noble front

qui les avait pensées. Il n'est point jusqu'aux femmes qui ne se soient associées à cette sainte ovation, qui n'aient, elles aussi, témoigné de leur admiration pour ce génie simple, facile et bon pour tous.

Merci à vous, Jeanne la belle, qui lui avez offert votre bouquet ; merci surtout à vous, Delphine, qui lui avez dit : « Je puis mourir heureuse, puisque j'ai embrassé Béranger. » Jeanne, vous avez eu aussi votre part de cette splendide récompense. Heureuses filles ! ne recherchons pas un passé douloureux sans doute et trempé de larmes ; mais, quelque souillés qu'aient pu être vos fronts, sachez-le bien, cette caresse d'un vieillard leur a fait une vie nouvelle, elle les a transfigurés pour ainsi dire ; chacun doit s'incliner devant le baiser d'un grand homme et respecter le front où il l'a déposé. Gardez-le, jeunes femmes, ce mystérieux trésor qui donne une auréole à vos têtes déjà si belles de courtisanes ; gardez-le comme un précieux souve-

nir du passé et un talisman contre les mauvais jours.

Et vous, mon poëte, quand nous reviendrez-vous?

Notre admiration n'est peut-être pas de celles qui peuvent flatter l'orgueil des maîtres; mais qu'il nous soit au moins permis de déposer à vos pieds l'obole du Samaritain.

LES BREBIS DU PÈRE BULLIER.

<div style="text-align:right"><i>Formosi pecoris custos, formosior ipse.</i>
(Virg.)</div>

Nous avons fait ce qui a dépendu de nous pour donner au moins une idée des mille choses charmantes qui constituent ce labyrinthe au nom si poétique et si doux de *Closerie des Lilas*. Mais désertes, délaissées, que deviendraient ces allées ombreuses, ces rotondes moussues et pleines de fleurs? Elles inspireraient cette tristesse profonde que l'isolement entraîne après lui. Voyez plutôt la *Grande-Chaumière* : les arbres sont pleins de sève et de force; les parterres sont frais; cependant les arbres ont l'air triste, ils s'ennuient; il n'est pas jusqu'aux balsamines qui ne se donnent des airs penchés et ne

posent pour la scabieuse; elles s'ennuient aussi : et pourquoi ? — Pourquoi ? parce que leurs voisines de la *Closerie* leur ont enlevé leurs adorateurs, parce que nulle main blanche et polie ne s'abaisse plus pour les cueillir, enfin parce qu'elles sont seules, délaissées et jalouses.

Qui ne serait, en effet, chagrin de vous quitter, d'être abandonné, oublié de vous, Delphine, Jeanne, Charlotte et tant d'autres? De vous, Jeanne, type de la beauté juive dans sa plus splendide expression; vous dont les longs yeux ont tant de langueur et disent tant de choses étranges; vous dont le profil a la pureté d'un camée antique, et dont tous les muscles ont cette beauté de formes luxuriantes dont la blancheur et la richesse irritent les nerfs et font naître la convoitise! De vous, Delphine, la femme à l'heureux lévrier, à l'exquise élégance, à la démarche toute patricienne, aux extrémités finement aristocratiques, aux yeux bleus, aux cheveux noirs, aux dents blanches!

Qu'il doit être doux aux malades d'amour de trouver une place dans ce vaste hôpital qu'on appelle le cœur d'une femme, quand ce cœur est le vôtre !

Ceci soit dit sans vous offenser, Cigale, vous que l'on a surnommée ainsi parce que vous avez un châle rouge et un chapeau de paille; ni vous non plus, Olympe, la plus honnête et la meilleure des filles du quartier, et qui avez conservé de l'ancienne grisette étudiante la franchise et la probité. Aussi vous chantez sans cesse et engraissez à ravir, échevelée comme Érigone, libre comme les prêtresses de Bacchus, ce dieu de votre prédilection. — N'est-ce pas ton avis, Pavillon, illustre épave du *Salon de Mars*, échouée à la porte de Bullier? Dis-le et avance-toi, semblable à une des sept vaches maigres sorties du Nil. Te souviens-tu de ce jour où, sur l'escarpolette que balançaient, malgré tes supplications, des bras jeunes et vigoureux; te souviens-tu, dis-je, que, prise d'un de ces accès de gaieté

folle qui réagissent partout, tu courus, en descendant et criant qu'il était temps, te blottir derrière les lilas qui touchent au billard? Pauvre fille! celle qui te remplaça sur l'escarpolette s'aperçut que tu t'étais trompée et qu'il n'était déjà plus temps! Hélas! il paraît que chez vous autres femmes, la gaieté se niche partout!

Pourquoi rire ainsi de cette mésaventure, mademoiselle Pochardinette? Je sais que vous êtes fière des allures provocantes de votre nez à la Roxelane, qui vous donne tout l'air d'une poupée de Nuremberg; je sais que vos cheveux à la Marie-Stuart, vos yeux éveillés comme une pochée de souris, et surtout vos narines ouvertes et carminées, respirent une volupté qu'ils savent si bien rendre contagieuse; je sais que vos adorateurs sont sans nombre et qu'on ne compte plus depuis longtemps les malheureux que vous avez faits. Après tout, vous avez les dents blanches et bien rangées, vous aimez à les montrer, et vous avez raison; aussi vais-je

vous raconter l'histoire, vieille déjà, des premières amours de Payillon avec un Potard; mais promettez-moi le secret, ainsi que vous qui l'entendrez aussi, Louise, Pauline, Charlotte.— Silence, Blondinette, enfant charmante dont la mutinerie a cependant quelque chose de grave et de mélancolique; taisez-vous donc, Pochardinette, et toi, Charlotte, mouche-toi, puisque tu es blonde et enrhumée. Je bourre ma pipe et commence cette histoire que m'a apprise mon divan, quelque peu cousin du sofa de Crébillon.

— Taisez-vous donc, Pochardinette.

— Je demande si ce sera long; c'est à mon tour l'escarpolette.

— Laisse-le donc commencer, tu nous ostines.

— Cette impatience vous honore, Ernestine; aussi je vous décerne dès aujourd'hui le qualificatif de Comfortable : ça fait toujours bien après un nom de baptême.

CONFESSION D'UN DIVAN DE DAMAS ROUGE.

HISTOIRE DE PAVILLON.

Elle était de ce monde où des haillons infâmes
 Succèdent au satin,
Et Pavillon brilla ce que brillent les femmes
 Dans le quartier Latin.
 (UN PHILOSOPHE.)

« Il y a quelque dix ans, jeune et non râpé comme aujourd'hui, je fis mon entrée dans le monde en débutant au service d'une jeune fille dont quelques confrères et moi étions chargés de payer la vertu. Je ne vous dirai pas si cette vertu avait été ou non écornée avant mon arrivée, mais tout me porte à croire que le barbon nourrisseur n'avait point eu les primeurs de la beauté, eu égard aux nombreuses visites que faisait, en l'absence du grigou, un commis ou garçon en pharmacie; il va sans dire qu'il ne se présentait jamais sans être muni de pâ-

tes de jujube, de réglisse et autres douceurs qu'il présentait bénoitement à sa bien-aimée. Leur conversation m'apprit qu'elle avait été jadis employée chez le patron du jeune chevalier du Clystère, et que ses premières années s'étaient écoulées à graisser les emplâtres de diachyllum entre deux vases, l'un de diascordium et l'autre d'onguent gris. Elle demeurait rue Pinon, 69, et s'appelait Pavillon, nom dont elle était redevable à la munificence d'un musicien qui lui apprit jadis à jouer du cor et à boire de l'absinthe. Je me rappelle que j'avais alors pour voisin et pour ami un vieux fauteuil à la Voltaire, que, par mesure de prudence à l'endroit de la propreté, on avait, ainsi que moi, couvert d'une housse et caparaçonné comme un cheval de l'Hippodrome; il était plein d'esprit, gai comme un poinçon « suivant son expression; et quand nous avions l'un et l'autre un moment de répit, ce qui nous arrivait assez rarement, nous nous amusions à cœur joie des ridicules de cette

petite sotte qui se croyait devenue patricienne depuis qu'elle nous possédait, et qui sentait encore à plein nez le camphre et l'assa-fœtida.

Toujours est-il que, si le seringuinos n'avait point eu les faveurs de notre maîtresse à l'époque où tous deux confectionnaient pour autrui, j'aime à le croire, des pilules de protoïodure, toujours est-il, dis-je, qu'il avait l'air de s'en repentir sincèrement, et qu'il s'efforçait hardiment de réparer le temps perdu, en employant utilement tous les instants qu'il passait chez elle. Il venait habituellement avant midi, et qualifiait ses visites de matinées musicales; il lui arrivait parfois, ayant subtilisé au laboratoire une cuillerée d'élixir de garus, de se présenter guilleret, farceur, et de se livrer alors à la poésie du calembour. — Pavillon, disait-il en entrant, je viens en jouer un air, et il lui déposait sur les lèvres un baiser dont le bruit rappelait la sonorité d'un tambour imprégné d'eau; baiser bourgeois et mal appris.

Généralement notre jeune maîtresse, avait avant l'heure du rendez-vous, ingurgité, suivant l'expression du temps, quelques légers verres d'absinthe ; aussi se trouvait-elle dans toutes les conditions voulues pour le recevoir dignement et agréer ses hommages botaniques : il l'appelait sa guimauve chérie, bourrache bien-aimée et d'autres noms plus anodins encore ; elle ripostait en le nommant son petit mercure, son cher potassium...

Qui n'a vu les amours d'un pharmacien n'a rien vu.

— M'aimes-tu, Potassium ? lui disait-elle parfois.

— Si je t'aime ! répondait-il, oh oui ! Pour toi j'abandonnerais le mortier, j'oublierais le pilon ; flouve de mon âme, c'est en vain que, pour m'éloigner, j'invoquerais à mon aide tous les nénuphars de l'officine, ta vue m'est plus douce que celle d'un mémoire ou d'une ordonnance acquittée, et quand je penche ma tête sur tes cheveux, je

crois respirer les senteurs du conarium vulvare. Oh oui! ma bourrache adorée, je t'aime, et, j'en jure par la rhubarbe, tu partageras un jour *ma* pharmacie. Viens embrasser ton petit Potard, appelle le César, donne lui des noms d'oiseaux et mets tes mains dans les poches de son tablier.

Ces scènes attendrissantes se renouvelaient chaque jour avec des variantes d'un pittoresque dont je ne puis vous donner une idée.

En vérité, en vérité, je vous le dis, qui n'a vu un pharmacien en amour, n'a rien vu.

Cette passion allait jusqu'à la frénésie, jusqu'à l'exaltation. Près de toi, disait l'amant à sa belle; mon cœur bout comme le sirop du laboratoire, près de toi je me sens poëte, je ferais des vers comme Lamartine ou Latour Saint-Ybars.

Un jour, en effet, il lui envoya une bouteille de sirop de limaces concentré avec ce quatrain

..... *Pavillon de l'homme admirable nature!*

Pavillon, je veux que ton regard brille
Sur ma vie de pharmacien,
Ou j'abandonne soudain la mauve et la bourrache,
Et je vais mourir loin de toi.

Hélas! cette félicité, comme toutes les joies humaines, ne pouvait être de longue durée; les amants s'endormirent dans leur bonheur, ce fut ce qui les perdit.

Le pourvoyeur de Pavillon rencontra, quelque temps après l'envoi du fameux quatrain, l'amoureux Potassium dans le domicile de sa conjointe au treizième. Son crâne et son gilet beurre frais naguère, semblèrent s'illuminer d'une rougeur soudaine.

— Que fait ici monsieur? s'écria-t-il.
— Qu'y faites-vous vous-même? répliqua le potard.
— Je suis l'amant de mademoiselle.

— Et moi son pharmacien.

— La preuve ?

— La voici.

Et Potassium, qui eût dû être en ce moment chez un étudiant de la rue Saint-Jacques qui l'attendait avec impatience, tira de sa poche la fiole destinée à l'imprudent amoureux, et la présenta triomphalement à son adversaire. Ce dernier eut à peine jeté les yeux sur l'étiquette qu'on vit soudain son crâne et son gilet passer du rouge au blanc mat.

— Pavillon, dit-il, c'est mal, c'est très-mal; adieu.

La fiole contenait une potion Chopard.

Voilà, mesdemoiselles, ce mot soit dit sans vous offenser, le commencement de l'histoire d'une de vos amies intimes, vous l'avez écoutée avec attention, ce qui me donne très-haute opinion de vous... et de moi. Pochardinette, allez vous balancer, et souvenez-vous de la morale de cette histoire, qui tend à prouver qu'il est bon de se méfier des phar-

maciens et surtout de leur marchandise. On pourrait aussi en conclure que les divans sont curieux, bavards, et qu'il faut se cacher d'eux dans l'exercice de certaines fonctions qu'on veut tenir secrètes.

Maintenant, ma petite Blondinette, prenez mon bras, et faisons un tour; le voulez-vous? Je ne vous l'ai jamais dit, et pourtant j'aime à me trouver à vos côtés; c'est que vous me rappelez de bien doux souvenirs; moi aussi je fus jeune, et j'aimai deux femmes aux cheveux blonds, aux yeux bleus et veloutés comme les vôtres... N'est-il pas vrai, Denise, que je vous ai bien aimée?

— Vous le disiez alors, mais aujourd'hui vous l'avez oublié.

— Et vous, Charlotte, ne vous reste-t-il rien de cette fièvre ardente qui nous mordait tous deux au cœur aux premières heures de nos amours? Vraiment, Blondinette, vous réveillez en moi des souvenirs qui dormaient depuis longtemps; ces souvenirs, dites, si nous les rajeunissions?

— Lâche ! à vingt-neuf ans faire encore des déclarations ! après dix ans de quartier poser en soupirant ! Courtise les chopes et les petits verres, cultive ton brûle-gueule et borne là tes prétentions, jusqu'à ce que minuit sonnant avec une obstination duodécimale, les municipaux te mettent à la porte, avec ce plaisir qu'ont toujours les hommes ennuyés à faire à ceux qui s'amusent quelque chose de désagréable.

— C'est toi, Louise; à ce langage antidynastique je reconnais bien l'héroïne qui a fait trois campagnes d'Afrique. Voyons, si ta jalousie t'a poussée chez les Arabes, prends mon autre aileron et n'en parlons plus.

— Ton autre aileron, *macache !* je ne veux pas servir d'anse à un pot fêlé comme toi. Adieu, vieux tabac; j'irai te voir un de ces jours; fais bien ta cour à Blondinette, et qu'à ma première visite je vous trouve unis et heureux dans l'accomplissement de ces charmants devoirs qui sont le prin-

cipe du monde. Adieu, bonne chance et bonne nuit.

C'est ainsi que bêlent, sautent, batifolent, mais ne broutent pas toujours, les brebis du père Bullier, heureux pasteur de ce troupeau : *Corydon pastor*. Je vous appellerais bien *Cacus*, sans risque de vous fâcher, mais que diraient ces dames et leurs minotaures?

Décidément, père Bullier, et vous aussi le beau-frère, vous êtes des gens bien heureux : l'hiver dans une serre chaude, l'été dans un délicieux Eldorado, nul souci, nulle inquiétude ne vient troubler la sérénité de vos jours; entourés de ces mille jeunes gens qui sont tous vos amis, vous n'entendez que des cris de joie, des chansons que le vin inspire; s'il y a dans tout le noble faubourg ou le quartier savant une fille jeune, jolie et quelque peu amoureuse de ses plaisirs, ne la voyez-vous pas les premiers venir vous demander asile et pardon?

N'est-ce donc pas ainsi que vous apparûtes naguère, délicieuse Alice? Seule, ignorée de tous, votre beauté ou plutôt votre constitution mignonne, délicate, et surtout votre grâce enfantine vous mirent en relief, et c'était justice. Il y a dans la souplesse de vos mouvements ce quelque chose de léger qui tient plus de l'oiseau que de la femme, aussi vous ai-je, depuis longtemps, baptisée BERGERONNETTE, nom frais et gracieux comme vous.

Ne croyez pas que je vous aie oubliée, Hortense la pâle, ma meilleure et ma plus ancienne amie, vous que j'ai connue si bonne et si belle de dévouement, et qui ne vous êtes jamais départie de cette aménité charmante; vous n'avez jamais sacrifié votre cœur à cette ambition qui perd tant de femmes; vous avez préféré le bonheur à deux dans la médiocrité à une opulence qui venait de toutes parts vous offrir ses séductions. Merci, car vous avez fait là une sainte chose; merci, car vous avez toujours donné votre amour et ne l'avez ja-

mais vendu. Reine aujourd'hui par le luxe, l'élégance et l'esprit, toutes envient votre bonheur, mais nulle ne le jalouse.

Hermance, mon charmant rossignol, vous avez voulu dernièrement faire une bien vilaine chose, et je vous gronderais ici, s'il était possible de vous gronder. Méchante ! est-ce qu'on doit songer à mourir quand on est aussi gracieuse et qu'on a tant d'amour à donner ? A genoux quand on vous prie, à genoux encore quand, au sortir de vos bras, on vous remercie du bonheur que vous avez versé, n'est-il pas vrai que vous voyez un reproche dans ces regards reconnaissants dont vous avez allumé la flamme ? Croyez-moi, Hermance, c'est surtout quand on peut faire des heureux qu'il est bon de vivre, et, quoi qu'en puissent dire les moralistes, c'est là le plus doux apanage de la femme que Dieu fit belle.

Quelque frivole que soit cet ouvrage, qu'il me soit permis, Maria, de jeter quelques fleurs sur

votre tombe à peine fermée, vous qui mourûtes de douleur comme l'Ariane délaissée; à vous, comme à la Madeleine des anciens jours, il sera beaucoup pardonné, parce que vous avez bien aimé et que vous avez dû beaucoup souffrir.

Les femmes sont comme les fleurs que le hasard a fait pousser à l'ombre; elles tendent incessamment à la lumière, et, d'une manière ou d'une autre, il faut toujours que leur corolle fraîche et embaumée vienne s'ouvrir aux rayons du soleil qui les fane et les dévore.

O TEMPORA! O MORES!

AUTRES TEMPS, AUTRES MOEURS.

(TRADUCTION LIBRE.)

Où donc es-tu, gentille étudiante
Au frais minois, paré d'un frais bonnet?

— Ohé! Pierre, ohé! Laurent, un moos et une chope pour moi, un verre de sirop de groseille pour Monsieur.

— Monsieur est malade?

— Non, Pierre, il est jeune.

— Tant mieux, grommela-t-il en s'en allant. Et quelques instants après, il revenait apportant les consommations demandées.

— César, reprit l'homme au moos, votre père désire faire de vous un étudiant modèle; il m'a chargé du soin de votre éducation, et c'est un devoir dont je veux m'acquitter dignement. Écoutez-moi donc en buvant votre groseille; vous aurez le droit d'argumenter.

En rentrant, vous allez commencer tout d'abord par appeler votre garçon d'hôtel, et vous allez vous dépouiller de toute votre garderobe, dont la coupe décèle la naïveté des tailleurs de Carpentras, de Mayenne ou de Pontivy; vous lui ferez hommage de ces nippes, avec lesquelles vous eussiez été le lion du quartier il y a dix ans: mais aujourd'hui vous auriez l'air du laquais de vos amis: la jeune école a changé tout cela. Surtout gardez-vous bien de les vendre, l'étudiant actuel ne fait plus affaire avec le marchand d'habits. Ce sacrifice fait aux préjugés de votre petite ville, vous irez chez votre tailleur, car il vous en faut un, et vous vous ferez habiller à la mode qui est celle-ci : Pantalon trop

étroit, gilet trop large, habit trop court, cravate microscopique ensevelie dans un faux-col ridicule.

Ce devoir accompli, évitant avec soin les associations, où on ne paie pas assez cher, vous irez chez Saladin ou autre merlan de renom, vous commander une paire de favoris britanniques et roux avec une coiffure *ejusdem farinæ*. Vous aurez, par ce procédé, la tête séparée en deux parties égales par une raie qui, partie du milieu du front, va aboutir au-dessus de l'épine dorsale, dont elle a l'air de jalouser la partie inférieure. Posez cette tête sur un pantalon qui fait les genoux cagneux, sur un habit dont les basques vous donnent, vu de dos, tout l'aspect d'un scarabée, et vous aurez alors l'air tout à fait Anglais, surtout si vous avez convenablement posé sur le nez une de ces lunettes doubles que, faute de mieux, avaient adoptées nos grand'mères, et dont le ridicule et le bon goût avaient fait justice depuis.

Il vous faudra aussi une maîtresse, et, comme il

est assez difficile de faire un choix convenable, profitez de mon expérience. Vous pourrez rencontrer parfois une jeune fille fraîche, jolie, neuve peut-être ou à peu près, ayant des goûts simples comme sa robe d'indienne ou son bonnet à petits rubans, ayant peu de besoins et ne faisant pas à votre bourse un accroc plus grand que l'ordonnance ne le comporte. Regardez-la si bon vous semble, mais ne vous y arrêtez pas : ce n'est point là votre affaire. A votre âge, pour se poser confortablement, il ne faut pas prendre une maîtresse dans les bras de laquelle on serait heureux loin des regards du monde ; il faut une femme pour le public, une femme couverte de satin, de velours, de fleurs et de Ruoltz ; on se la met au bras et on la promène au Luxembourg, après avoir passé successivement chez le coiffeur, la modiste et le marchand de gants. Le soir, on peut aussi la conduire au bal ; mais on n'y danse pas : le plaisir serait trop cher avec une pareille toilette. Pour y résister, il

faudrait aux hommes les trésors de Monte-Cristo ; quant aux femmes, plus heureuses, elles ont, pour subvenir à ces frais, des trésors que la dépense ne dissipe pas, mais que la vieillesse ou la maladie épuisent ou tuent : ces trésors sont ou leur beauté réelle ou celle qu'on veut bien leur prêter. Vous pourrez néanmoins faire soit une schotisch, soit une redowa, sans trop compromettre l'intégrité de votre toilette. S'il pleuvait au sortir, prenez un coupé, ne vous encanaillez pas d'un parapluie ou de socques articulés ; c'était bon tout au plus pour M. de Balzac ; puis faites-vous conduire chez Magny, où, à 12 ou 15 francs par tête, c'est pour rien, vous mangerez de fort bon gibier et du poisson très-frais ; mais chez Magny et pas ailleurs, entendez-vous ? Si votre femme est gourmande, ce qui est l'habitude, et qu'elle ait encore faim au sortir de table, ce qui a toujours lieu, vous pourrez la conduire chez Crétaine prendre un pain au lait ; comme plaisanterie, c'est assez bien porté.

Quant au café, vous ferez bien de vous en dispenser. Si cependant vous êtes quelquefois obligé d'y aller, ne prenez jamais autre chose qu'une bavaroise, un grog au vin ou quelque loch semblable. Si vous fumez, que ce soit une cigarette, et encore rarement. Si vous causez, que ce soit toujours de choses indifférentes. Si vous entendez parler politique près de vous, prenez votre chapeau; si un mot vous échappait, on pourrait alors vous mettre à la porte, et personne ne se lèverait pour s'y opposer. Vous comprenez, il faut de l'esprit de corps.

Tout à l'heure, vous avez été sur le point de m'interrompre, me voyant boire de la bière et fumer la pipe. Ceci, voyez-vous, est une habitude d'une autre époque. Vous remarquerez aussi que mon paletot est confectionné et mon chapeau dans toute la force de l'âge; vieille habitude. Autrefois nous ne promenions pas nos pieds sur le boulevard dans des bottes Sakowski; ils habitaient modeste-

ment le quartier, habillés à peu de frais, mais n'en prenant pas pour cela plus d'eau que leurs propriétaires. Tous princes avec les amis, ils étaient la terreur des rectums étrangers. Alors on causait politique, sciences, arts; on présidait des banquets; on allait à la *Chaumière* en chantant les chansons de Béranger. Mais tout cela est bien vieux pour vous.

Revenons aux femmes. César, vous êtes destiné à réussir près d'elles; je veux, par mes conseils, hâter vos succès. D'abord il est quelque chose qui sonne fort agréablement à leur oreille : c'est une bourse bien doublée; en dehors de cela, il n'y a jamais rien. Un jeune imprudent de votre âge voulut séduire une de ces dames par les charmes d'une littérature à la vanille et au benjoin; le résultat fut médiocre. Je vous offre comme modèle du genre cette poésie inédite et indigeste : Dieu veuille qu'elle vous soit légère ! Ce qu'il y a de préférable dans cette pièce, c'est l'objet auquel elle est dédiée :

ORIENTALE.

A JEANNE LA JUIVE.

> Il n'est dans ce bas-monde, où tout passe à son tour,
> Qu'une chose qui soit divine, et c'est l'amour.
> (Victor Hugo.)

Quand le soir est venu, les gazelles timides
Se suspendent aux fleurs des lianes humides,
 Des perles de la nuit.
Comme elles, je voudrais, Jeanne, ô ma bien-aimée !
Me pendre, ivre d'amour, à ta lèvre embaumée.
 Je voudrais, quand le jour s'enfuit,

Assis à tes côtés, dans l'ombre et le mystère,
Écouter tes accents qui n'ont rien de la terre,
 Ange des cieux d'azur ;
T'adorer à genoux comme on prie une sainte,
Voir du plus doux baiser la trace encore empreinte
 Sur ton front si noble et si pur.

Je voudrais à toi seule, ange, démon ou femme,
Ouvrir tous les trésors que renferme mon âme,
 Que je cèle en mon cœur;
Sentir tes bruns cheveux, agités par les brises,
Flotter sur mon visage en boucles indécises,
 Et puis mourir de mon bonheur.

Car je mourrais alors; mon âme consolée
 S'endormirait du songe sans réveil,
Et puis l'on planterait sur ma tombe isolée
 L'arbre des pleurs et du sommeil.

Voilà les vers de la génération nouvelle, et, avouez-le franchement, ça ne vaut pas cher; on prétend que c'est joli, que Lamartine en a taillé dans ce goût-là, mais somme toute, ce n'est pas fort; ça n'a qu'un mérite, c'est de pouvoir parler longtemps sans rien dire. «Ce qui ne vaut pas la

peine d'être dit, on le chante, » déclarait Figaro au comte Almaviva. Ne trouvez-vous pas que ces vers hurlent après un compositeur ?

Jadis nous faisions aussi des petits poëmes, mais c'était autrement touché. Élaborés dans un milieu de petits verres et de fumée, ils avaient l'esprit, la force des premiers et le sans-façon des spirales échappées des gueules béantes de nos pipes. Tenez, écoutez-moi ça :

UN AMOUR AU PRADO.

RÉCIT.

> Affreuse compagnonne,
> Dont la barbe fleurit et dont le nez trogonne.
> (Victor Hugo.)

C'était un jeudi soir, ennuyé de moi-même,
Comme on l'est du poisson à la fin du carême,
 Je fus au Prado si joyeux

Pour noyer mes ennuis aux accords des quadrilles,
Aux propos agaçants des folles jeunes filles,
 D'Odéon-street ou autres lieux.

Mais j'étais disposé d'une manière affreuse,
La plus jolie enfant me paraissait hideuse
 Et je songeais à déguerpir,
Quand brune, aux cheveux noirs, aux mains pures et blan
Aux seins horizontaux bondissant sur les hanches,
 Une danseuse vint s'offrir

Un brodequin d'enfant pressait son pied docile.
Je demandai son nom : on l'appelait Lucile.
 Je ne songeais plus au départ ;
Mon ennui s'enfuyait en la voyant sourire ;
Et m'approchant alors, j'essayai de lui dire
 Tout le charme de son regard.

Mais hélas ! par malheur, un vieux cornak femelle
A son bras accroché ne quittait pas ma belle
 De son laid regard de hibou ;

C'était pour la louer, peut-être pour la vendre ;
Je ne sais ; mais soudain je sortis et fus prendre
 Ma canne, et je payai deux sous.

Rendu sur le trottoir, je me dis : Cette vieille
A faire de dépit crever une corneille
 Me prive d'un coucher de roi.
Prends garde à toi, vieux meuble, affreuse bohémienne,
Je te garde en secret quelque chien de ma chienne,
 Tu peux t'en rapporter à moi.

Et j'avais grand'raison ; car, comprenez-vous com-
Ment ce hideux chicot vient priver un jeune homme
 Du bonheur qu'il a sous la main ?
Oui, gare à toi, mégère, horrible créature,
Vache maigre du Nil, si jamais d'aventure
 Je te trouve sur mon chemin.

Mais laissons de côté cette vieille abrutie ;
N'est-ce pas ton avis, cher lecteur que j'ennuie,
 Avec cet ambulant charnier ?

Oui, je m'en doutais bien, je vais donc passer outre...
Si j'y reviens, je prends la casquette de loutre
 Et me fais notaire ou portier.

Or, je courus longtemps bouchons, cabarets borgnes,
Paul Niquet, Monfaucon et la halle aux ivrognes.
 Sans trouver l'amour de mon cœur.
Mais je cherchais trop haut; la pauvre infortunée,
Honteuse, et je le crois, s'était abandonnée
 Aux soins d'un commis voyageur.

Elle était condamnée à bien triste pâtée,
Sa mince nourriture était miette tombée
 De la table d'un asticot
Qui, mort empoisonné par cette chose affreuse,
Figurait maigre et nu sur la nappe vineuse
 Où festoyait le calicot.

Tu m'appris ces détails dans un chaud tête-à-tête
En soupant chez Duval, restaurateur honnête,
 Providence des amoureux;

Puis la carte payée, une voiture à l'heure
Nous mit, ivres encore, au seuil de ta demeure,
Et ton lit nous reçut tous deux.

Voilà ce me semble de la littérature sans prétention. Eh bien, nos femmes l'aimaient ainsi, car elles n'étaient pas ce que sont vos maîtresses d'aujourd'hui; pauvres filles qui n'aiment plus et qui s'ennuient sous leurs chapeaux de velours et leurs

robes de satin, tandis qu'elles étaient rieuses et satisfaites sous l'indienne et le bonnet à fleurs des anciens jours. Nos maîtresses à nous ne quittaient jamais notre toit, parce qu'elles s'y trouvaient mieux que partout ailleurs, partageant nos bons et nos mauvais jours ; elles étaient nos meilleures amies et avaient confiance en nous qui ne les trompions pas ; elles vivaient de notre vie et leurs enfants étaient les nôtres. L'annonce d'un héritier futur était accueillie avec joie dans les mansardes de la rue Saint-Jacques ; les amis venaient vous complimenter, on dînait en famille et on terminait la fête à la brasserie. A partir de cette époque, on entrait en guerre ouverte avec le bal et l'es aminet ; la jeune mère préparait les langes, le papa futur travaillait ses examens, n'interrompant tous deux leurs occupations que pour échanger un sourire, une pression de main ou un baiser. Parfois suivaient des mariages réguliers qui n'en étaient pas plus malheureux, et épouser sa maîtresse ne s'ap-

pelait pas alors comme aujourd'hui *manger du mouton en hachis.*

Eh bien ! ces femmes, vous les avez tuées ; aujourd'hui vous les appelez des anges, et demain les brisez comme un enfant fait d'un jouet dont il est fatigué ; ces femmes, vous les méprisez et leur apprenez à se mépriser elles-mêmes ; vous en avez fait une marchandise, et elles ont accepté cette position, se vendant au plus offrant. Vous promenez au bras le chapeau de celui-ci, la robe de celui-là, et, si vous aviez été hier l'amant comme vous l'êtes aujourd'hui, ce bras qui s'appuie sur le vôtre aurait un bracelet ou une bague de moins, comme demain il aura un bracelet ou une bague de plus. Vous marchez côte à côte avec la luxure tarifée ; ce n'est point à une jeune fille, c'est à un quotient que vous servez de cornac.

N'est-il pas vrai, mesdames, qu'il vous coûte bien cher, ce luxe qui vous environne et que vous pas-

sez bien des nuits pleines d'insomnie près de ces étrangers d'hier que vous ne reverrez plus!

TRÉBUCHET.

Ce qui distingue surtout la *Closerie des Lilas* du *Château des Fleurs*, de *Mabille*, et de tous les autres jardins de Paris, c'est qu'elle est ouverte à tous ceux qui, fatigués du bruit des cafés, des miasmes délétères des estaminets, aiment à savourer au grand air le parfum du moka ou la saveur apéritive de l'absinthe, liqueurs dont la bonté trouve sa sanction, au jardin Bullier, dans l'énorme consommation qui s'en fait. Les flâneurs de bonne compagnie abondent à toute heure, et

cette vogue se conçoit du reste : encaissée dans un vaste enfoncement pratiqué à plusieurs pieds du sol, couverte d'arbres et d'arbustes, entourée de mousse et de verdure, la *Closerie* offre un abri certain contre la chaleur et contre les vents, et y attire toute la jeunesse des écoles, amoureuse de ses plaisirs. Là-bas, dans le fond et derrière ces lilas, cinq billards sont continuellement occupés; nous ne dirons rien des nombreux manque de touche qui s'y commettent, et dont il faut chercher l'origine dans la vue appétissante des mollets des dames qui se balancent à l'escarpolette. Nous croyons devoir indiquer la salle du fond comme lieu le plus propre à ces sortes d'observations. Plus près de nous sont ingurgitées d'excellentes chopes de Strasbourg, que le valet de cœur ou la dame de pique fait payer au perdant, qui peut trouver une large compensation à cette infortune, s'il a le bon esprit d'aller lui-même au comptoir délier les cordons de sa bourse entre les mains de

la charmante femme du trop heureux *beau-frère*; puis ce sont encore des jeux de tonneau, de petits palets, et beaucoup d'autres. Il n'est pas jusqu'au bouchon qui, victime de la réaction et expulsé des ateliers nationaux, ne soit venu cacher sa honte au carrefour de l'Observatoire.

De temps à autre, mais je n'en parle que pour mémoire, ces dames apportent soit leur tapisserie ou leurs broderies et travaillent gaiement au milieu de soupirants qui devisent et papillonnent autour d'elles. Inutile de dire que ce travail est souvent interrompu par une partie de barres, de quatre coins, ou tout autre jeu parfaitement innocent du reste, car, avant tout, la *Closerie* est morale, et l'œil du sergent de ville y serait un objet de luxe.

Au milieu de toute cette gaieté, de tout ce bruit, le père Bullier, en blouse grise et couvert de chaume ou de paille, si vous l'aimez mieux ainsi, se promène, les mains derrière le dos, ni plus ni

moins qu'un simple mortel; il inspecte tout, voit si rien ne manque, et, ce devoir accompli, il visite et soigne ses fleurs, car le papa Bullier est aussi horticulteur, et si son jardin est un lieu de plaisir et une salle de danse, il pourrait bien être aussi un lieu d'études, tant sont nombreuses les plantes rares et exotiques qui s'y trouvent; sa collection de rosiers est une des plus variées, et bien des propriétaires avoisinants viennent lui faire leur cour pour en obtenir un écusson ou une bouture.

Le beau-frère, lui, ne s'occupe pas de fleurs, il se promène tranquillement en fumant sa pipe avec ce flegme germanique que chacun lui connaît.

Entouré de ces oies du père Philippe, qui caquettent autour de lui, il a tout l'air de songer sérieusement à l'instabilité des amours humaines. Si sa bouche est souvent muette, interrogez son sourire, et il vous dira bien des choses.

Coquette comme une jolie femme, la *Closerie des Lilas* a sa toilette de jour et sa toilette de nuit.

A l'heure où l'ombre s'épaissit sous les grands arbres du Luxembourg, où l'impitoyable *On va fermer* des gardiens expulse lentement les couples amoureux, les cuisinières sensibles et les pompiers entreprenants des bocages touffus que Le Nôtre semble avoir disposés pour favoriser les amours nocturnes, à cette heure, la *Closerie* ceint son front d'un brillant diadème de lumières. Phare d'amour orné de banderoles, couronné de ballons lumineux de couleurs différentes, son mât appelle au loin les tièdes ou les infidèles, et, comme une aigrette au front d'une courtisane, jette dans la nuit ses mille lueurs fantastiques.

Ainsi que les folles d'amour qui, le jour, montrent des beautés vulgaires, mais en découvrent la nuit de secrètes à leurs amants, la *Closerie* garde à cette heure, pour ses bien-aimés, toutes les splendeurs de ses merveilles. Descendons lentement cette pente douce illuminée de verres de couleur et que termine, en se balançant au-dessus d'elle,

ce lustre de perles lumineuses et de forme nouvelle, innovation due au directeur, et que nous avons baptisé *lustre Bullier*.

Mais quel est cet air doux et triste, cette mélodie qui porte à l'âme? C'est le prélude d'une redowa de Desblins, le grand enchanteur de ces lieux, compositeur-roi du quadrille et de la valse. Pour sceptre, il tient un archet dont il caresse ou frappe son pupitre. Voyez, l'air est lent et suave; il se penche sur son orchestre et le flatte comme fait un cavalier au cheval qu'il veut dompter; mais voici venir le terrible Mogador: hourra! les trombones, hourra! les pistons, hop, hop le cymbales! le canon gronde, la fusillade retentit, en avant les tambours; l'ennemi meurt, mâchant des cris de rage et d'agonie, bravo les fifres; hourra! hourra! le cheval s'emporte, et le cavalier se laisse emporter avec lui, l'excitant du geste et de la voix, hourra! hourra! et mille couples enlacés tourbillonnent comme Lénor et sa fiancée.

A ce tohu-bohu infernal répondent au fond des billards des chants et des éclats de voix à briser les vitres. Ce sont de vieux étudiants qui, laissant aux plus jeunes la danse et l'amour, boivent et s'amusent de telle sorte qu'Homère, en les entendant rire ainsi, eût certainement pris tous ces pochards pour des dieux. Ce qu'ils chantent, le voulez-vous savoir? le voici :

LE CHANT DES ÉTUDIANTS.

Air de la Flûte à Mathurin.

Que le vin coule à longs ruisseaux
 Loin des buveurs maussades,
Et pour féconder nos cerveaux
 Amis, versez rasades,

Il faut qu'en chantant le vin
Du sujet chacun soit plein,
 Montons avec audace
Sur un tonneau de chambertin;
 Amis, c'est le Parnasse
 Du vieux quartier latin.

Sans me tourner de cent façons
 Dans mon lit solitaire,
Moi, quand je trouve des chansons,
 C'est au fond de mon verre;
Ma muse sur un bouchon
Se met à califourchon;
 Quand Minerve s'envole,
Bacchus se charge du refrain,
 C'est le maître d'école
 Du vieux quartier latin.

A la noce d'un charpentier,
 Le vin fit un jour faute,

Jésus descendit au cellier,
 Sur la foi de son hôte.
Les tonneaux pleins d'eau, dit on,
Se remplirent de mâcon ;
Amis, faisons neuvaines
Pour qu'il veuille changer en vin
 L'eau claire des fontaines
 Du vieux quartier latin.

Holopherne, plein comme un œuf,
 Dit à Judith la belle :
Depuis plus d'un mois je suis veuf,
 Ne fais pas la cruelle,
Prenant un sabre au hasard,
Elle en frappa le pochard ;
 Mais, ô Judith modernes,
Épargnez ce triste destin
 Aux jeunes Holophernes
 Du vieux quartier latin.

Vive la gaîté sans souci ;
 Le bonnet sur l'oreille,
Ne souffrons d'étiquette ici
 Que celle des bouteilles.
Nargue du rouge et du blanc,
Soyons gris en entendant ;
 Gaîté, si l'on t'exile,
Si tu n'as plus qu'un seul terrain,
 Ah ! garde pour asile
 Le vieux quartier latin.

Amis, rassemblons-nous toujours
 Pour chanter, rire et boire
Et des grands Catons de nos jours
 Pensons comme Grégoire ;
 Loin du code et des soucis
 Grisons-nous mes chers amis,
 A chacun sa bouteille ;
 La femme au bras, le verre en main,
 Et voilà comme on veille
 Au vieux quartier latin.

Bacchus, le dieu des anciens temps,
 Vit encore à cette heure;
Demandez aux étudiants
 Chacun sait sa demeure;
Pour le voir et l'adorer,
Allez au jardin Bullier,
 Et qu'en choquant son verre
Chacun répète ce refrain :
 A Bullier! c'est le père
 Du vieux quartier latin.

Ainsi chantent les vieux, tandis qu'à l'autre extrémité des jardins *l'andante* s'entend à peine, et le *vivace* devient mélancolique et rêveur quand ses notes tombent à terre, tamisées, pour ainsi dire, au travers des feuillages. De jeunes hommes et de jeunes femmes, amoureux et beaux comme tout ce

qui est jeune, s'appuient mollement l'un sur l'autre, échangeant de doux mots d'amour, de douces promesses, de doux mensonges autour de ce charmant parterre que le maître de ces lieux a baptisé *corbeille hydroplasienne*.

Et c'est en effet une élégante corbeille, un riche écrin, que cette closerie étincelante de pierres fines, de fleurs, de parfums, et de femmes fraîches et jolies s'y écoulant à flots de dentelles et de soie

www.ingramcontent.com/pod-product-compliance
Lightning Source LLC
Chambersburg PA
CBHW071431220526
45469CB00004B/1492